三字经 千字文 弟子规

中国历代经典碑帖集字 李文采/编著

颜真卿楷书集字

浙江人民美术出版社

U0112778

目录

《三字经》王应麟

人之初，性本善。性相近，习相远。苟不教，性乃迁。教之道，贵以专。

乃	近	人	三
遷	習	之	字
教	相	初	經
之	遠	性	王
道	苟	本	應
貴	不	善	麟
以	教	性	麟
專	性	相	

養不教，父之過。教不

義方。教五子，名俱揚。養不

學斷機杼。竇燕山，有

昔孟母，擇鄰處。子不

昔孟母，择邻处。子不学，断机杼。窦燕山，有义方。教五子，名俱扬。养不教，父之过。教不

嚴師之惰子不學非

所宜幼不學老何為

玉不琢不成器人不

學知義為人子方

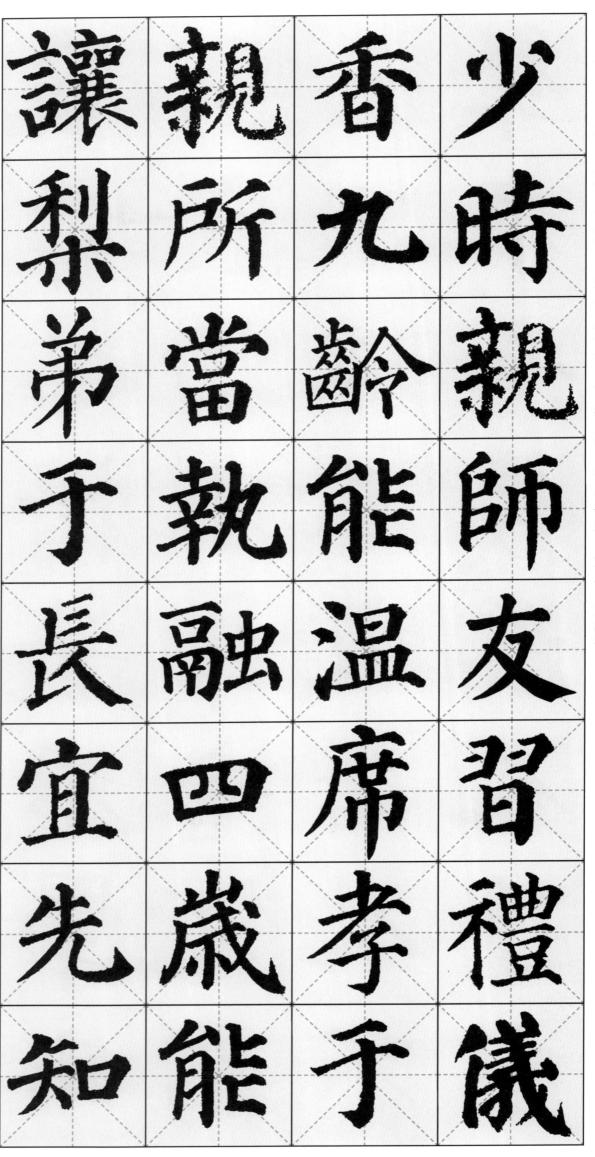

让梨弟于长宜先知
亲所当执融四岁能
香九龄能温席孝于
少时亲师友习礼仪

首孝悌，次见闻。知某数，识某文。一而十，十而百。百而千，千而万。三才者，天地人。三光

首 孝 悌 次 見 聞 知 某

數 識 某 文 一 而 十 十

而 百 百 而 千 千 而 萬

三 才 者 天 地 人 三 光

時運不窮曰南北曰

曰春夏曰秋冬此四

臣義父子親夫婦順

者曰月星三綱者君

者，曰月星。三纲者，君臣义。父子亲，夫妇顺。曰春夏，曰秋冬。此四时，运不穷。曰南北，曰

6

智

信

此

五

常

不

容

紊

行

本

乎

數

曰

仁

義

禮

曰

水

火

木

金

土

此

五

西

東

此

四

方

應

乎

中

稻
粱
菽
麦
黍
稷

穀
人
所
食
馬
牛
羊
鶏

犬
豕
此
六
畜
人
所
飼

曰
喜
怒
曰
哀
懼
愛
惡

欲，七情具。匏土革，木石金。丝与竹，乃八音。高曾祖，父而身。身而子，子而孙。自子孙，至

欲 七 情 具 匏 土 革 木

石 金 絲 与 竹 乃 八 音

高 曾 祖 父 而 身 身 而

予 予 而 孫 自 子 孫 至

与	友	父	玄
朋	弟	子	曾
君	則	恩	乃
則	恭	夫	九
敬	長	婦	族
臣	幼	從	人
則	序	兄	之
忠	友	則	倫

此十義人所同凡訓

蒙須講究詳訓誥明

讀為學者必有訓誥明

句讀為學者必有訓

小學終至四書論語

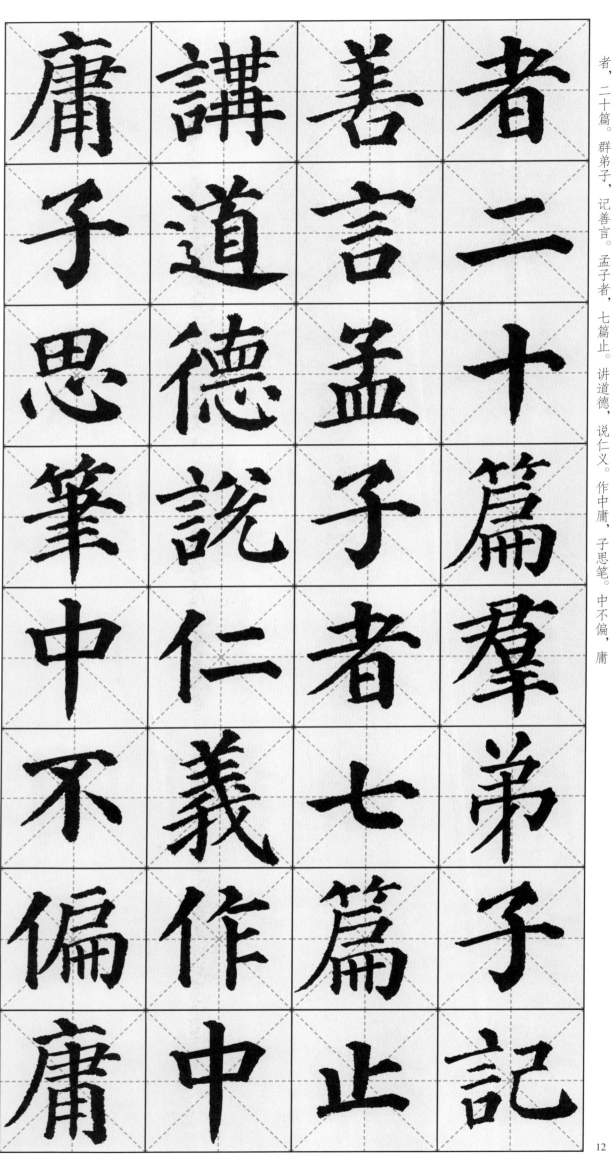

庸　講　善　者
子　道　言　二
思　德　孟　十
筆　說　子　篇
中　仁　者　羣
不　義　七　弟
偏　作　篇　子
庸　中　止　記

可讀詩書易禮春秋

通四書熟如六經始

自修齊至平治孝經

不易作大學乃曾子

有 易 山 号
撰 詳 有 六
命 有 歸 経
書 典 藏 當
之 謨 有 講
奥 有 周 求
我 訓 易 有
周 誥 三 連

公，作周礼。著六官，存治体。大小戴，注礼记。述圣言，礼乐备。曰国风，曰雅颂。号四诗，当

公作周礼存
治體大著六
體大小戴官
周小戴存
禮戴注
著注禮
六禮記
官記

風迷治公
曰聖體作
雅言大周
頌禮小禮
號樂戴著
四備注六
詩曰禮官
當國記存

讽咏	寓褒	者有	榖梁
诗既	贬别	公羊	经既
此春	善恶	有左	明方
秋作	三传	氏有	读子

撮其要

者有荀扬

老莊經

考世系

記其事

文中子

知

子通

五子

始

讀諸

終

自義

史

及

農至黄帝号三皇居

上世唐有虞号二帝

相揖逊称盛世夏有

禹商有汤周文武称

三王。夏传子，家天下。四百载，迁夏社。汤伐夏，国号商。六百载，至纣亡。周武王，始诛纣。

三　四　夏
王　百　傳
　　　載　子
周　遷　家
武　夏　天
王　社　下
始　湯
誅　伐
紂　紂

紂
乚
周
武
王
始
誅
紂

夏
國
号
商
六
百
載
至

五游東八

霸詵王百

强始綱載

七春隊最

雄秋逞長

出終干久

嬴戰戈周

秦國尚轍

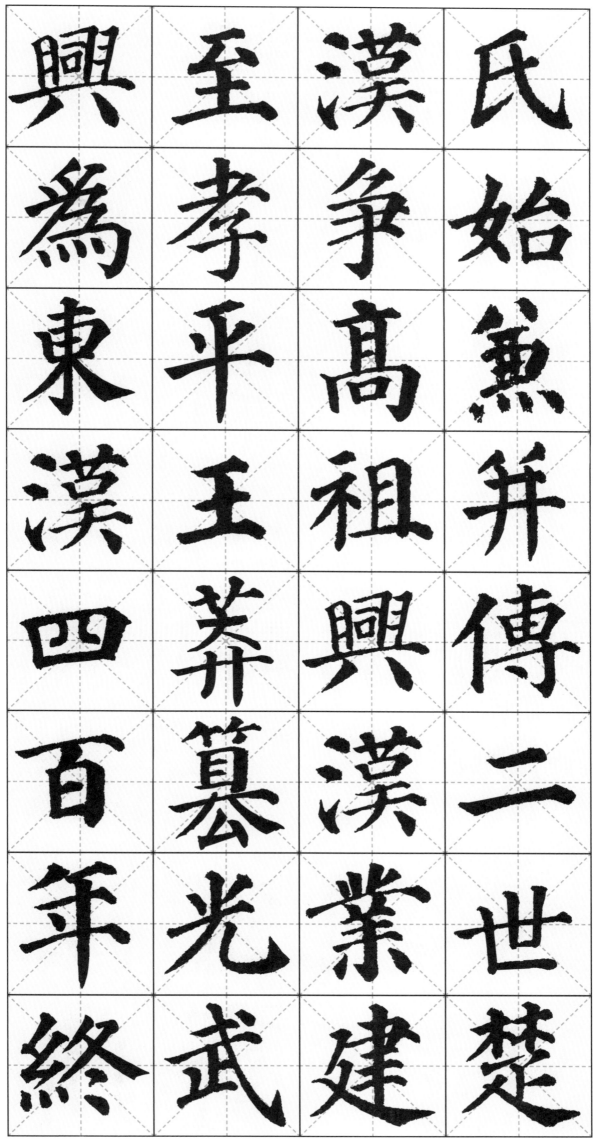

氏，始兼并。传二世，楚汉争。高祖兴，汉业建。至孝平，王莽篡。光武兴，为东汉。四百年，终

興為東漢四百年終

至孝平王莽篡光武

漢爭高祖興漢業建

氏始魚并傳二世楚

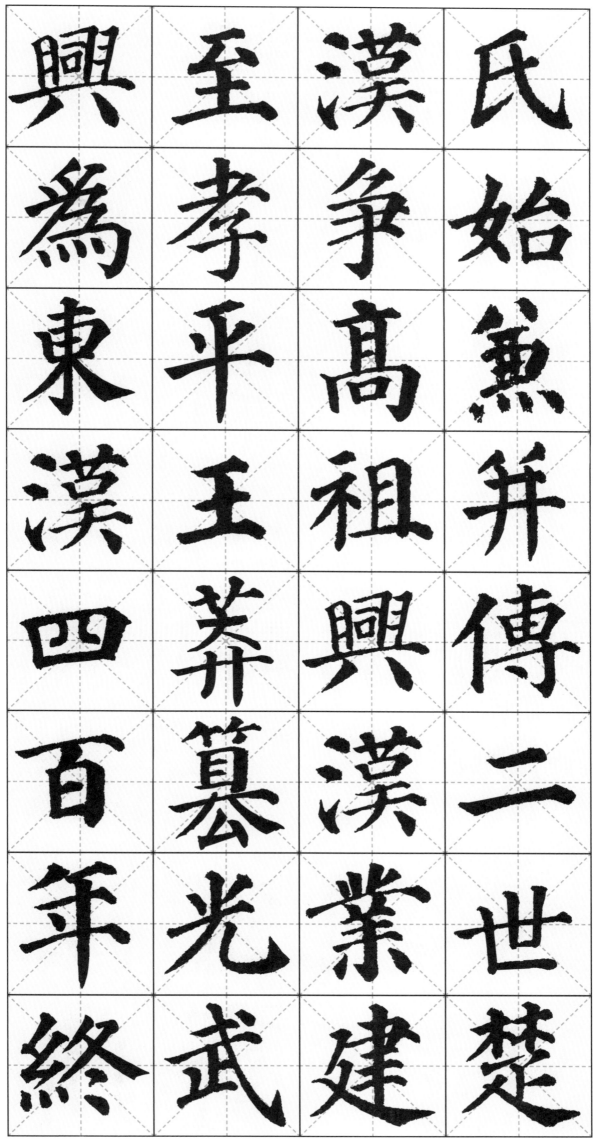

21

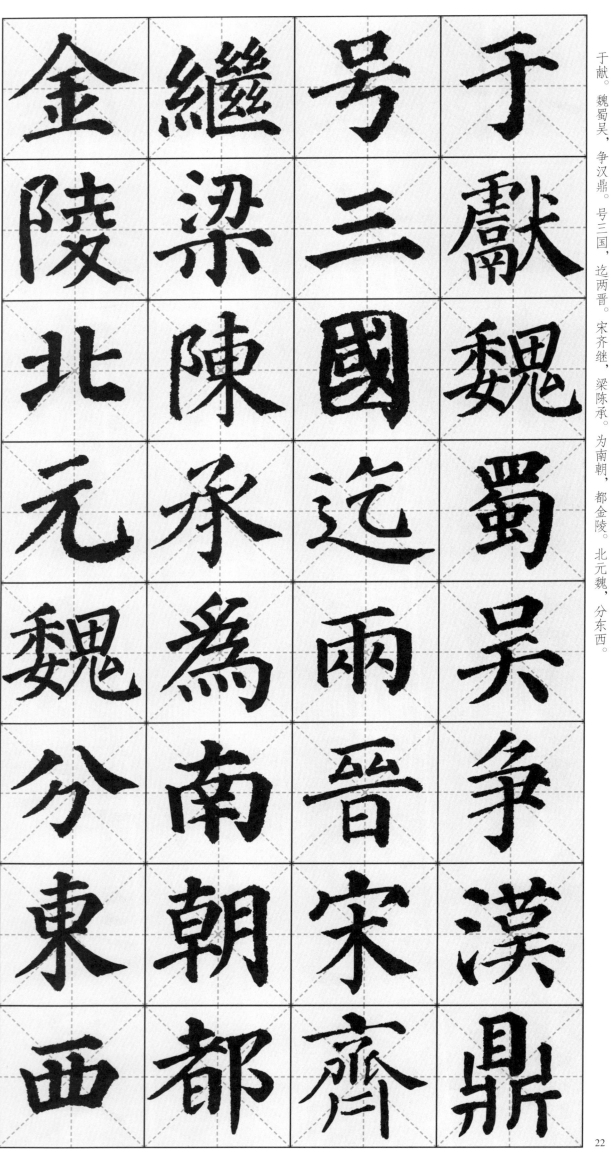

于
獻
魏
蜀
吳
爭
漢
鼎

號
三
國
迄
兩
晉
宋
齊

繼
梁
陳
承
爲
南
朝
都

金
陵
北
元
魏
分
東
西

宇文周，与高齐。迨至隋，一土宇。不再传，失统绪。唐高祖，起义师。除隋乱，创国基。二十

宇文周與高齊迨至
隋一土宇不再傳失
統緒唐高祖起義師
除隋亂創國基二十

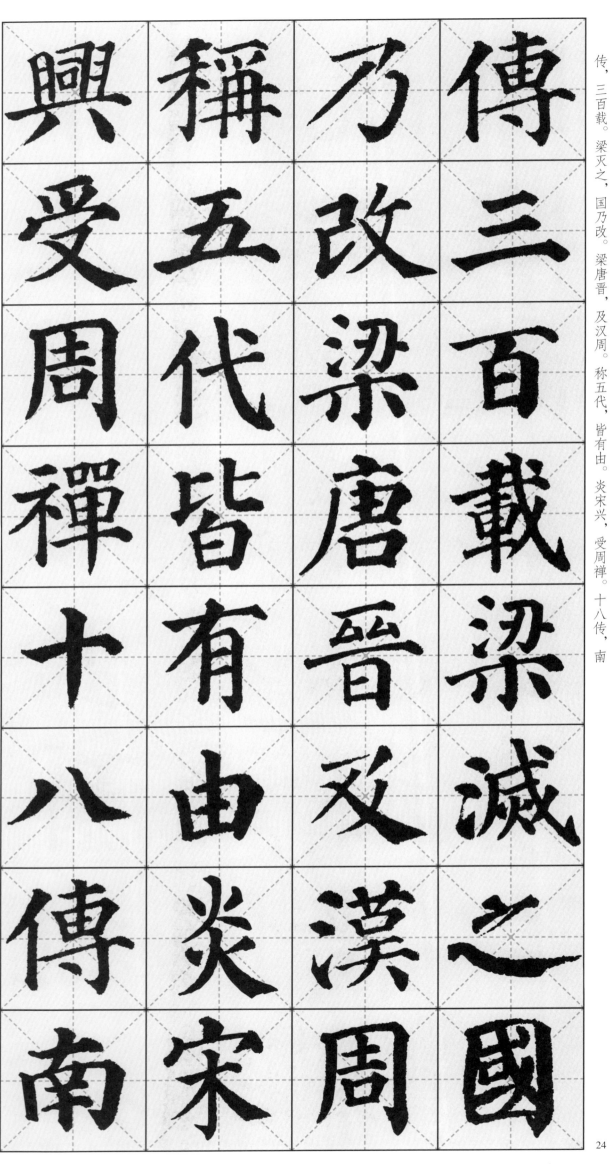

興受周禪十八傳南

稱五代皆有由炎宋

乃改梁唐晉及漢周

傳三百載梁滅之國

传，三百载。梁灭之，国乃改。梁唐晋，及汉周。称五代，皆有由。炎宋兴，受周禅。十八传，南

24

北混。辽与金，皆称帝。元灭金，绝宋世。舆图广，超前代。九十年，国祚废。太祖兴，国大明。

北
混
遼
与
金
皆
稱
帝

元
滅
金
絶
宋
世
興
圖

廣
超
前
代
九
十
年
國

祚
廢
太
祖
興
國
大
明

号洪武，都金陵。追成祖，迁燕京。十六世，至崇祯。权阉肆，寇如林。李闯出，神器焚。清世

号洪武　都金陵

追成祖　遷燕京

十六世　至崇禎

權閹肆　寇如林

李闖出　神器焚

清世

祖 大 載 書

膺 定 治 考

景 古 亂 實

命 今 知 錄

靖 史 興 通

四 全 衰 古

方 在 讀 今

克 兹 史 若

勤 尼 朝 親
學 師 于 目
趙 項 斯 口
中 橐 夕 而
令 古 于 誦
讀 聖 斯 心
魯 賢 昔 而
論 尚 仲 惟

亲目。口而诵，心而惟。朝于斯，夕于斯。昔仲尼，师项橐。古圣贤，尚勤学。赵中令，读鲁论。

彼既仕，学且勤。披蒲编，削竹简。彼无书，且知勉。头悬梁，锥刺股。彼不教，自勤苦。如囊

彼既仕　學且勤　披蒲

編削竹簡　彼無書且

知勉頭懸梁錐刺股

彼不教自勤苦如囊

泉身不螢
二雖輟如
十勞如映
七猶負雪
始苦薪家
發卓如雖
憤蘇掛貧
讀老角學

书籍。彼既老，犹悔迟。尔小生，宜早思。若梁灏，八十二。对大廷，魁多士。彼既成，众称异。

書
籍
彼
既
老
猶
悔
遲

尔
小
生
宜
早
思
若
梁

灝
八
十
二
對
大
廷
魁

多
士
彼
既
成
衆
稱
異

尔 赋 岁 尔
幼 棋 能 小
學 彼 咏 生
當 穎 詩 宜
效 悟 泌 立
之 人 七 志
蔡 稱 歲 瑩
文 奇 能 八

32

姬 能 辨 琴 謝 道 韞 能

咏 吟 彼 女 子 且 聰 敏

尔 男 子 當 自 警 唐 劉

晏 方 七 歲 舉 神 童 作

33

正字。彼虽幼，身已仕。尔幼学，勉而致。有为者，亦若是。犬守夜，鸡司晨。苟不学，曷为人？

正字彼雖幼身己仕

尔幼學勉而致有為

者亦若是犬守夜鷄

司晨苟不學昌為人

蠶吐絲蜂釀蜜人不

學而行上致君下澤民學壯不

學不如物幼而學壯

揚名聲顯父母光于

我宜勉力

勤有功戏

满赢我教子

前裕于後人遗子金

无益戒之

唯一经

《千字文》周兴嗣 天地玄黄，宇宙洪荒。日月盈昃，辰宿列张。

千字文

天地玄黄宇宙洪荒

日月盈昃辰宿列张

周兴嗣

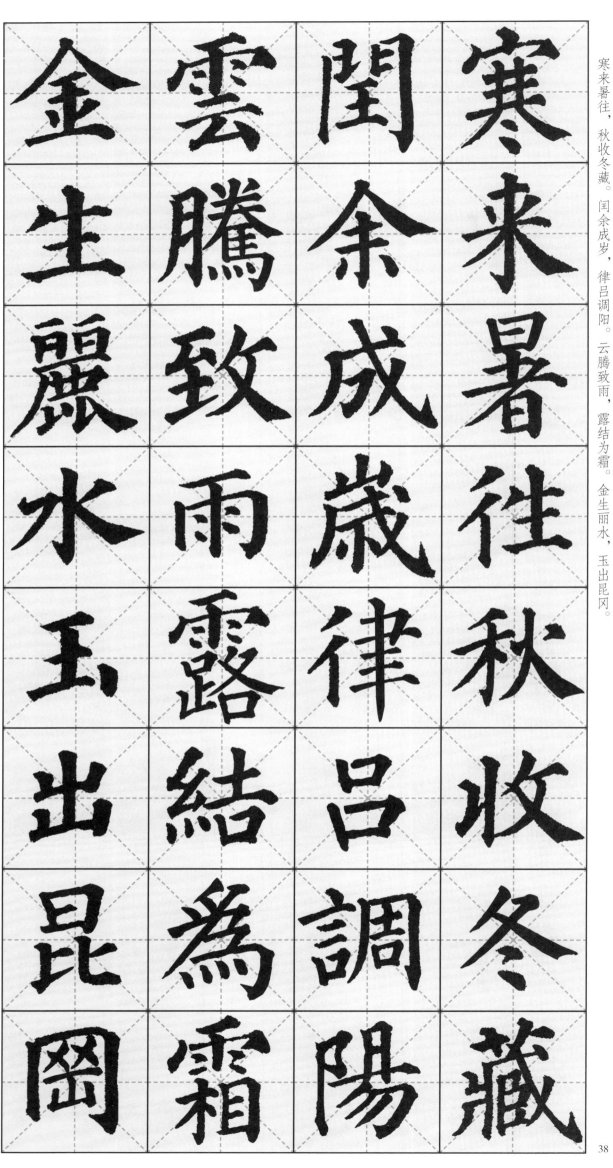

金雲閏寒
生騰餘來
麗致成暑
水雨歲往
玉露律秋
出結呂收
昆為調冬
岡霜陽藏

龍師　海鹹　果孫　劍號

火帝　河淡　李柰　巨闕

鳥官　鱗潛　菜重　珠稱

人皇　羽翔　芥薑　夜光

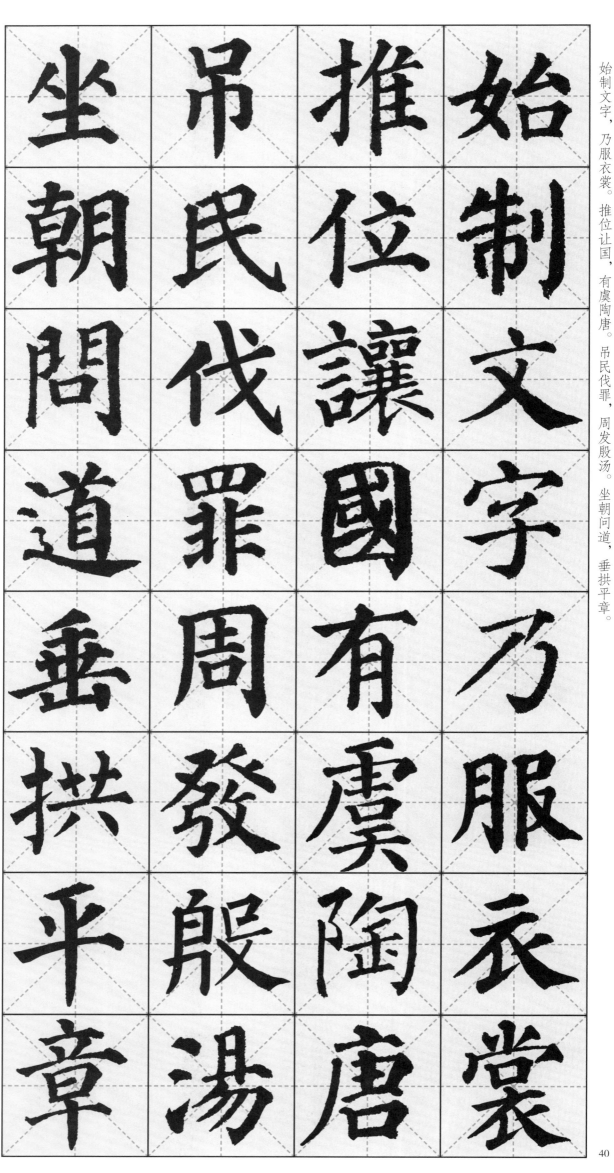

始制文字，
乃服衣裳。推位让国，
有虞陶唐。
吊民伐罪，
周发殷汤。坐朝问道，
垂拱平章。

化	鳴	遐	愛
被	鳳	邇	育
草	在	一	黎
木	竹	體	首
賴	白	率	臣
及	駒	賓	伏
萬	食	歸	戎
方	場	王	羌

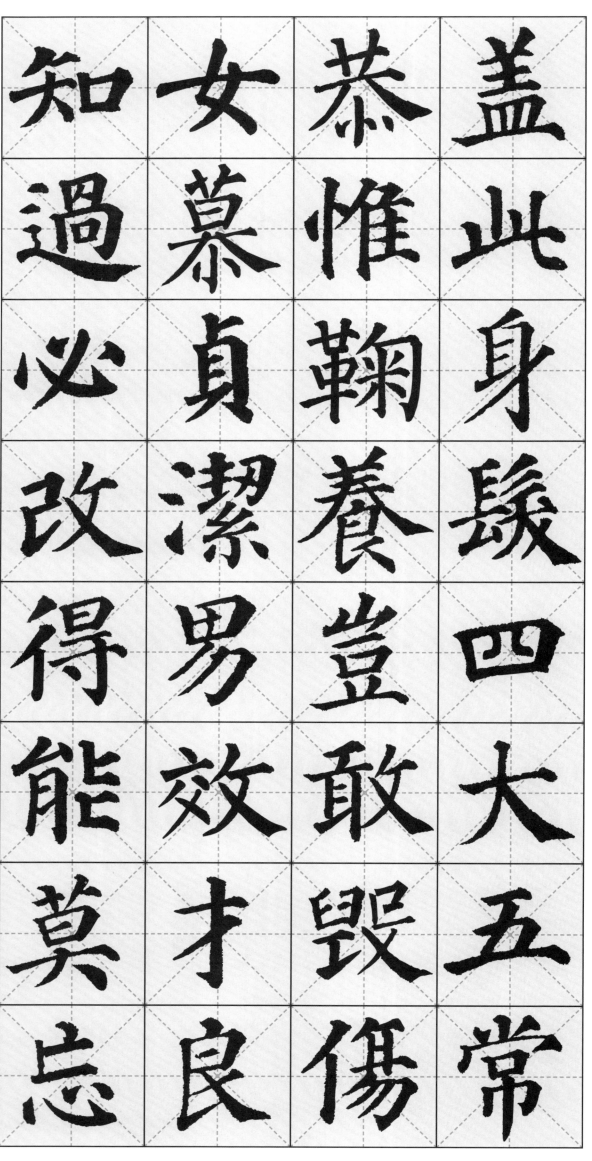

盖此身髮
四大五常
恭惟鞠養
豈敢毀傷
女慕貞潔
男效才良
知過必改
得能莫忘

罔谈彼短，靡恃己长。信使可覆，器欲难量。墨悲丝染，诗赞羔羊。景行维贤，克念作圣。

景行维贤 克念作圣

墨悲丝染 诗赞羔羊

信使可覆 器欲难量

罔谈彼短 靡恃己长

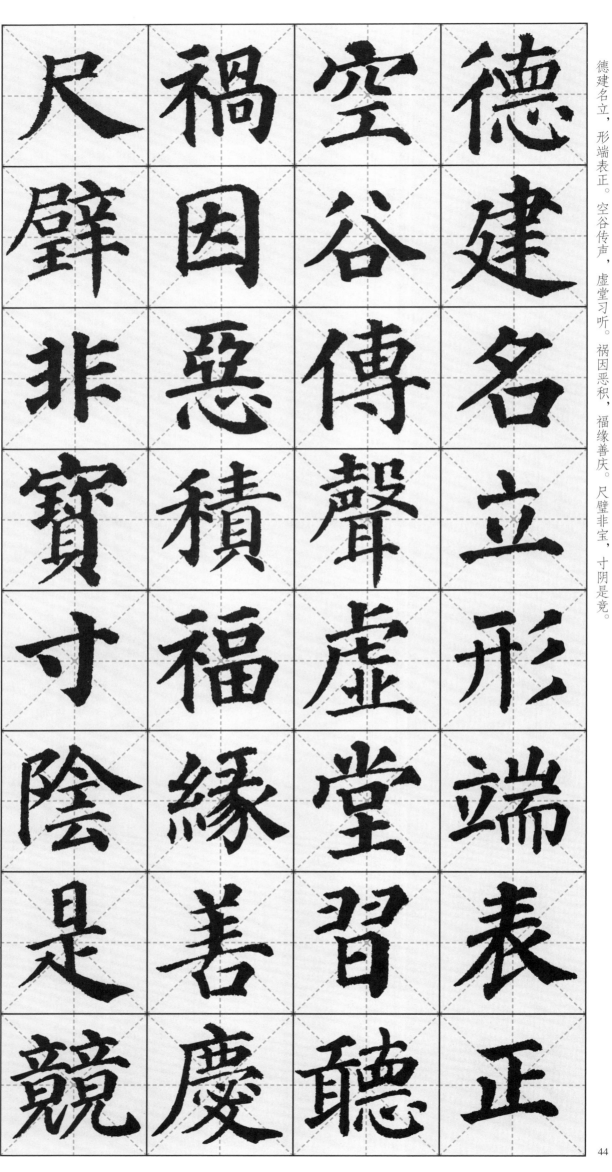

尺　禍　空　德
璧　因　谷　建

非　惡　傳　名
寶　積　聲　立

寸　福　虛　形
陰　緣　堂　端

是　善　習　表
競　慶　聽　正

資父事君

曰嚴與敬

孝當竭力

忠則盡命

臨深履薄

夙興溫清

似蘭斯馨

如松之盛

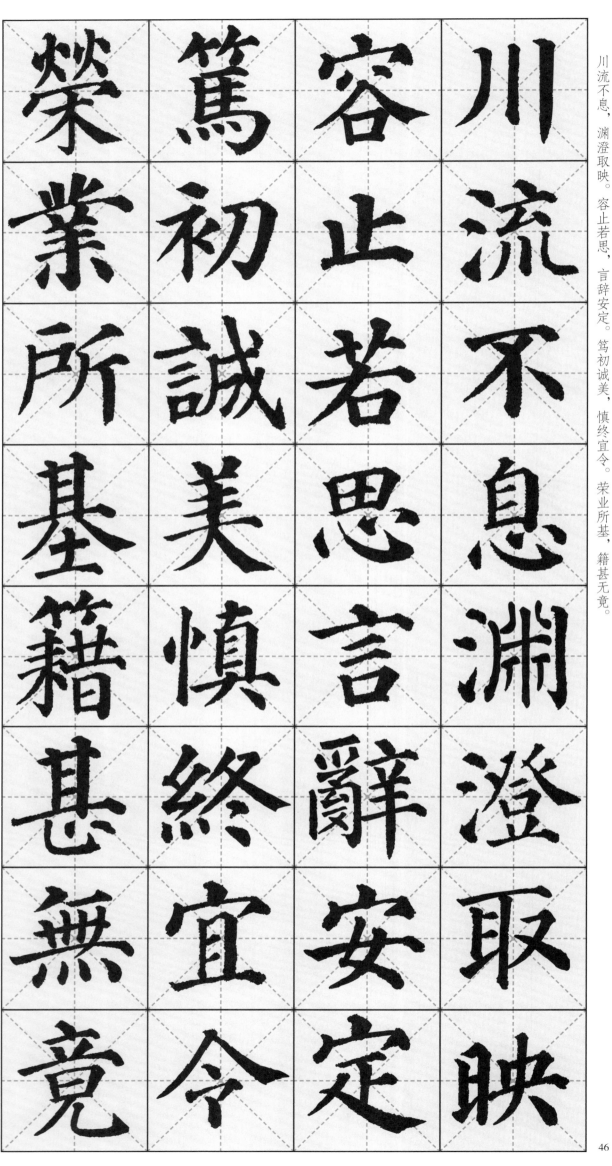

榮業所基籍甚無竟

篤初誠美慎終宜令

容止若思言辭安定

川流不息淵澄取映

學	存	樂	上
優	以	殊	和
登	甘	貴	下
仕	棠	賤	睦
攝	去	禮	夫
職	而	別	唱
從	益	尊	婦
政	咏	卑	隨

外受傅训，入奉母仪。诸姑伯叔，犹子比儿。孔怀兄弟，同气连枝。交友投分，切磨箴规。

外
受
傅
训
入
奉
母
仪

诸
姑
伯
叔
犹
子
比
儿

孔
怀
兄
弟
同
气
连
枝

交
友
投
分
切
磨
箴
规

仁慈隐恻
节义廉退
性静情逸
守真志满

逐物意移

坚持雅操，好爵自縻。都邑华夏，东西二京。背邙面洛，浮渭据泾。宫殿盘郁，楼观飞惊。

堅	都	背	宮
持	邑	邙	殿
雅	華	面	盤
操	夏	洛	郁
好	東	浮	樓
爵	西	渭	觀
自	二	據	飛
縻	京	涇	驚

升 肆 丙 圖

階 筵 舍 寫

納 設 旁 禽

陛 席 啓 獸

弁 鼓 甲 畫

轉 瑟 帳 彩

疑 吹 對 仙

星 笙 楹 靈

右通廣內，左達承明。既集墳典，亦聚群英。杜稿鍾隸，漆書壁經。府羅將相，路俠槐卿。

右通廣內，左達承明。既集墳典，亦聚群英。杜稿鍾隸，漆書壁經。府羅將相，路俠槐卿。

户封八县，家给千兵。高冠陪辇，驱毂振缨。世禄侈富，车驾肥轻。策功茂实，勒碑刻铭。

策 世 高 戶

功 祿 冠 封

茂 侈 陪 八

實 富 輦 縣

勒 車 驅 家

碑 駕 轂 給

刻 肥 振 千

銘 輕 纓 兵

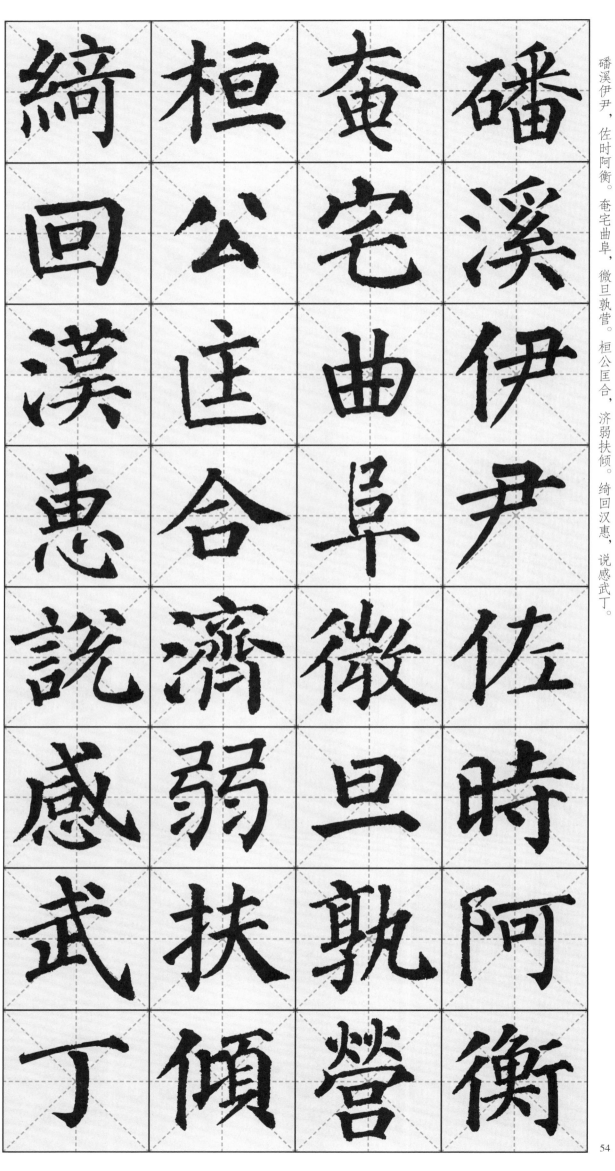

綺 桓 奄 磻
回 公 宅 溪
漢 匡 曲 伊
惠 合 阜 尹
說 濟 微 佐
感 弱 旦 時
武 扶 孰 阿
丁 傾 營 衡

俊乂密勿，
多士实宁。
晋楚更霸，
赵魏困横。
假途灭虢，
践土会盟。
何遵约法，
韩弊烦刑。

何 假 晉 俊

遵 途 楚 義

約 滅 更 密

法 虢 霸 勿

韓 踐 趙 多

弊 土 魏 士

煩 會 困 寧

刑 盟 橫 寧

起翦颇牧，用军最精。宣威沙漠，驰誉丹青。九州禹迹，百郡秦并。岳宗泰岱，禅主云亭。

岳	九	宣	起
宗	州	威	翦
泰	禹	沙	颇
岱	迹	漠	牧
禅	百	驰	用
主	郡	誉	军
云	秦	丹	最
亭	并	青	精

雁门紫塞，鸡田赤城。昆池碣石，巨野洞庭。旷远绵邈，岩岫杳冥。治本于农，务兹稼穑。

雁門

紫塞

鷄

田

赤城

昆池

碣石

巨野

洞庭

曠遠

綿邈

岩岫

杳冥

治本

于農

務兹

稼穡

俶載南畝　我藝黍稷　稅熟貢新　勸賞黜陟　孟軻敦素　史魚秉直　庶幾中庸　勞謙謹敕

俶載南亩，我艺黍稷。税熟贡新，劝赏黜陟。孟轲敦素，史鱼秉直。庶几中庸，劳谦谨敕。

殆　省　貽　聆

辱　躬　厥　音

近　譏　嘉　察

恥　誡　猷　理

林　寵　勉　鑒

皋　增　其　貌

幸　抗　祗　辨

即　極　植　色

两疏见机，解组谁逼。索居闲处，沉默寂寥。求古寻论，散虑逍遥。欣奏累遣，戚谢欢招。

渠荷的歷園莽抽條

枇杷晚翠梧桐蚤凋

陳根委翳落葉飄搖

游鵾獨運凌摩絳霄

飽 具 易 耽
飫 膳 輶 讀
烹 餐 攸 玩
宰 飯 畏 市
饑 適 屬 寓
厭 口 耳 目
糟 充 垣 囊
糠 腸 墻 箱

亲戚故旧，老少异粮。妾御绩纺，侍巾帷房。纨扇圆洁，银烛炜煌。昼眠夕寐，蓝笋象床。

親戚故舊

老少異糧

妾御績紡

侍巾帷房

紈扇圓潔

銀燭煒煌

晝眠夕寐

藍笋象床

稽颡　嫡後　矫手　弦歌

再嗣　頓酒

拜續　足宴

悚祭　悦接

懼祀　豫杯

恐烝　且舉

惶嘗　康觴

诛	驴	骸	笺
斩	骡	垢	牒
贼	犊	想	简
盗	特	浴	要
捕	骇	执	顾
获	跃	热	答
叛	超	愿	审
亡	骧	凉	详

布射僚丸，嵇琴阮啸。恬笔伦纸，钧巧任钓。释纷利俗，并皆佳妙。毛施淑姿，工颦妍笑。

毛　釋　恬　布
施　紛　筆　射
洲　利　倫　僚
姿　俗　紙　丸
工　並　鈞　嵇
顰　皆　巧　琴
妍　佳　任　阮
笑　妙　釣　嘯

年矢每催，曦暉朗曜。璇璣悬幹，晦魄环照。指薪修祜，永绥吉劭。矩步引领，俯仰廊庙。

矩	指	璇	年
步	薪	璣	矢
引	修	懸	每
領	祜	幹	催
俯	永	晦	曦
仰	綏	魄	暉
廊	吉	環	朗
廟	劭	照	曜

束帶矜莊徘徊瞻眺

孤陋寡聞愚蒙等誚

謂語助者焉哉乎也

《弟子规》李毓秀

弟子规，圣人训。首孝悌，次谨信。泛爱众，而亲仁。有余力，则学文。

親　悌　弟　弟

仁　次　子　子

有　謹　規　規

餘　信　聖　孝

力　泛　人　毓

則　愛　訓　秀

學　眾　首　孝

文　而　孝　文

冬 敬 命 父
則 聽 行 母

溫 父 勿 呼

夏 母 懶 應

則 責 父 勿

清 須 母 緩

晨 順 教 父

則 承 須 母

父母呼，应勿缓。父母命，行勿懒。父母教，须敬听。父母责，须顺承。冬则温，夏则清。晨则

省，昏则定。出必告，反必面。居有常，业无变。事虽小，勿擅为。苟擅为，子道亏。物虽小，勿

為 事 必 省

子 雖 面 昏

道 小 居 則

虧 勿 有 定

物 擅 常 出

雖 為 業 必

小 苟 無 告

勿 擅 變 反

親憂德有傷貽親

惡謹為去身有傷貽

親所好力為具親所

私藏苟私藏親心傷

親	我	使	諫
愛	孝	更	不
我	方	怡	入
孝	賢	吾	悦
何	親	色	復
難	有	柔	諫
親	過	吾	号
憎	諫	聲	泣

變酒肉絕　鼕三年常悲咽　先嘗晝夜侍悲咽居處變　隨撻無怨親有疾藥

盤盡禮祭

盡

誠

事

死

者

如

事

生

兄

道

友

弟

道

恭

兄

弟

睦

孝

在

中

財

物

輕

怨

何

生

言

語

忍

忿

自

泯

或	先	代	稱
飲	幼	叫	尊
食	者	人	長
或	後	不	勿
坐	長	在	呼
走	呼	己	名
長	人	即	對
者	即	到	尊

长，勿见能。 路遇长，疾趋揖。 长无言，退恭立。骑下马，乘下车。 过犹待，百步余。 长者立，幼

待 騎 趨 長
百 下 揖 勿
步 馬 長 見
余 乘 無 能
長 下 言 路
者 車 退 遇
立 過 恭 長
幼 猶 立 疾

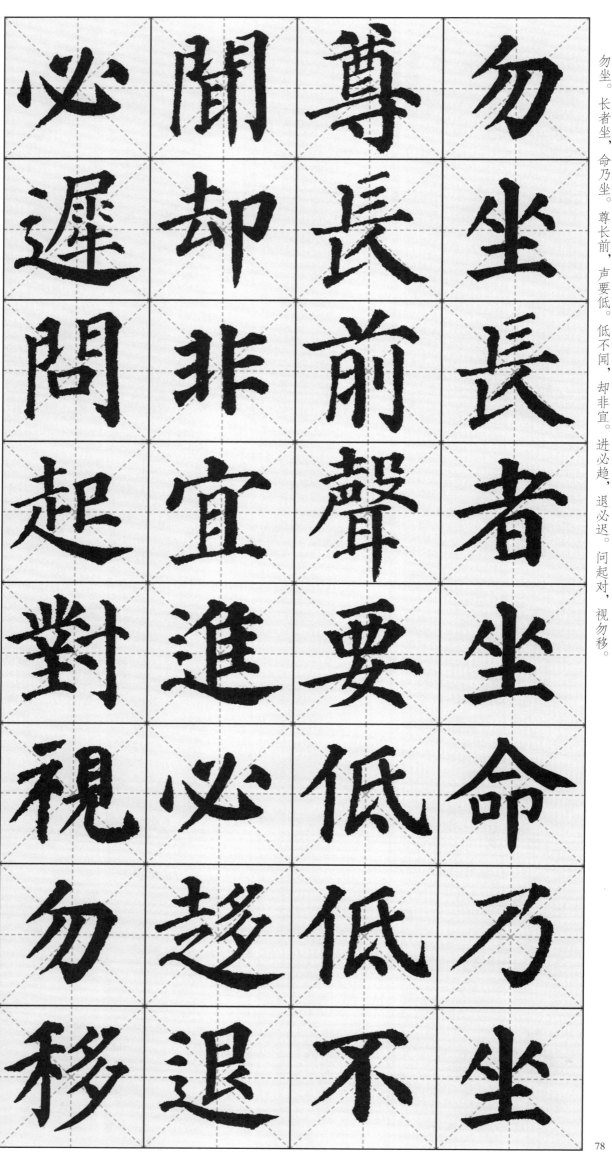

必遲問起對視勿移

聞却非宜進必趨退

尊長前聲要低低不

勿坐長者坐命乃坐

晨 眠 兄 事

必 遲 如 諸

盥 老 事 父

黿 易 兄 如

漱 至 朝 事

口 惜 起 父

便 此 早 事

溺 時 夜 諸

頓	置	必	回
致	冠	結	輒
污	服	襪	淨
穢	有	與	手
衣	定	履	冠
貴	位	俱	必
潔	勿	緊	正
不	亂	切	紐

贵华。上循分，下称家。对饮食，勿拣择。食适可，勿过则。年方少，勿饮酒。饮酒醉，最为丑。

饮酒

饮

醉

最

为

醜

可

勿

過

則

年

方

少

勿

對

飲

食

勿

揀

擇

食

適

貴

華

上

循

分

下

稱

家

步 从 容 立 端 正 揖 深

圆 拜 恭 敬 勿 践 阈 勿

跋 倚 勿 箕 踞 勿 摇 髀

緩 揭 簾 勿 有 聲 寬 轉

弯，勿触棱。执虚器，如执盈。入虚室，如有人。事勿忙，忙多错。勿畏难，勿轻略。斗闹场，绝

			弯
難	事	執	勿
勿	勿	盈	觸
輕	忙	入	棱
略	忙	虛	執
鬥	多	室	虛
鬧	錯	如	器
場	勿	有	如
絕	畏	人	

勿近邪僻事絕勿問

將入門問孰存將上

堂聲必揚人問誰對

以名吾與我不分明

用　問　時　凡

人　即　還　出

物　為　後　言

須　偷　有　信

明　借　急　為

求　人　借　先

倘　物　不　詐

不　叉　難　与

氣 奸 如 妄
切 巧 少 奚
戒 語 惟 可
之 穢 其 焉
見 污 是 話
未 詞 勿 說
真 市 佞 多
勿 井 巧 不

轻言。知未的，勿轻传。事非宜，勿轻诺。苟轻诺，进退错。凡道字，重且舒。勿急疾，勿模糊。

軽言知未的勿軽傳
事非宜勿軽諾苟軽
諾進退錯凡道字重
且舒勿急疾勿模糊

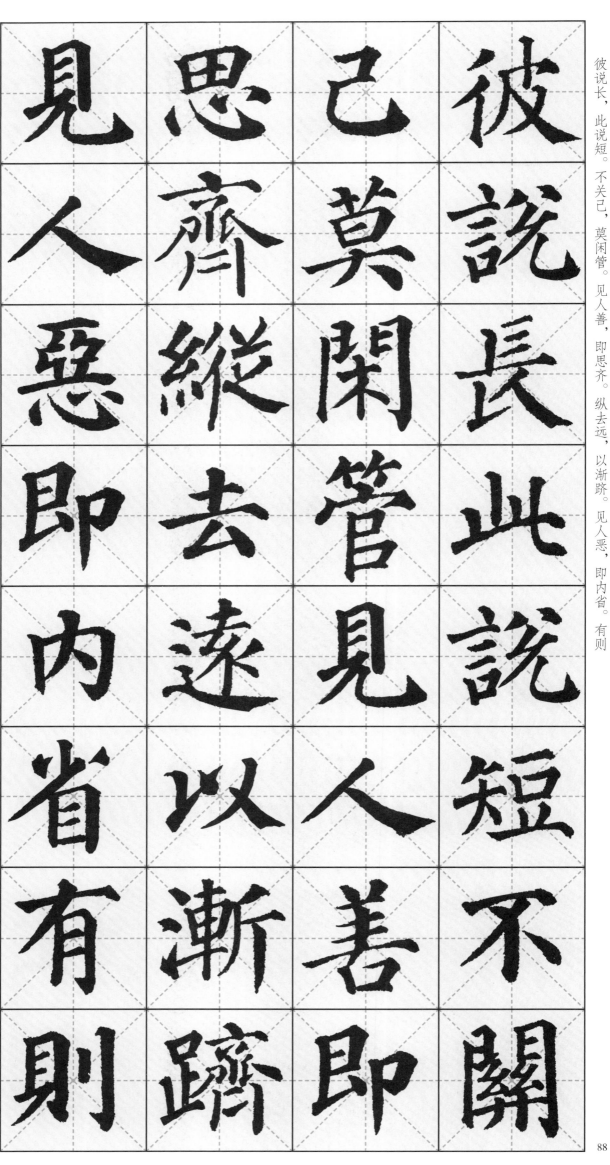

見人　思齊　己莫　彼說

人　齊　莫　說

惡　縱　閑　長

即　去　管　此

內　遠　見　說

省　以　人　短

有　漸　善　不

則　躋　即　關

改，无加警。唯德学，唯才艺。不如人，当自砺。若衣服，若饮食。不如人，勿生戚。闻过怒，闻

改無加警唯德學唯

才藝不如人當自礪

若衰服若飲食不如

人勿生戚聞過怒聞

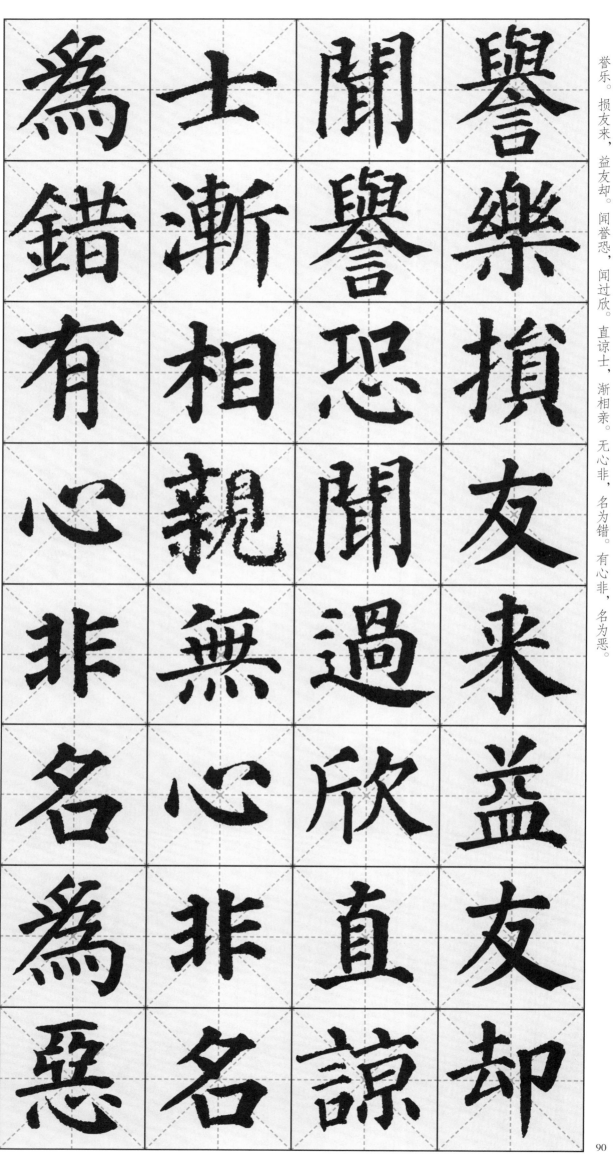

為錯 士漸 聞譽 譽樂

有心 相親 恐聞 損友

非 無心 過欣 來

名為惡 非名 直諒 益友却

誉乐。损友来，益友却。闻誉恐，闻过欣。直谅士，渐相亲。无心非，名为错。有心非，名为恶。

過
能
改
歸
于
無
倘
掩

飾
增
一
辜
凡
是
人
皆

湏
愛
天
同
覆
地
同
載

行
高
者
名
自
高
人
所

能	己	自	重
勿	有	大	非
輕	能	人	貌
訾	勿	所	髙
勿	自	服	才
諂	私	非	大
富	人	言	者
勿	所	大	望

重，非貌高。才大者，望自大。人所服，非言大。己有能，勿自私。人所能，勿轻訾。勿谄富，勿

驕貧勿厭故

人不閑勿事攪

安勿話人攬

莫揭人有私切

莫說短切人不切有

喜新

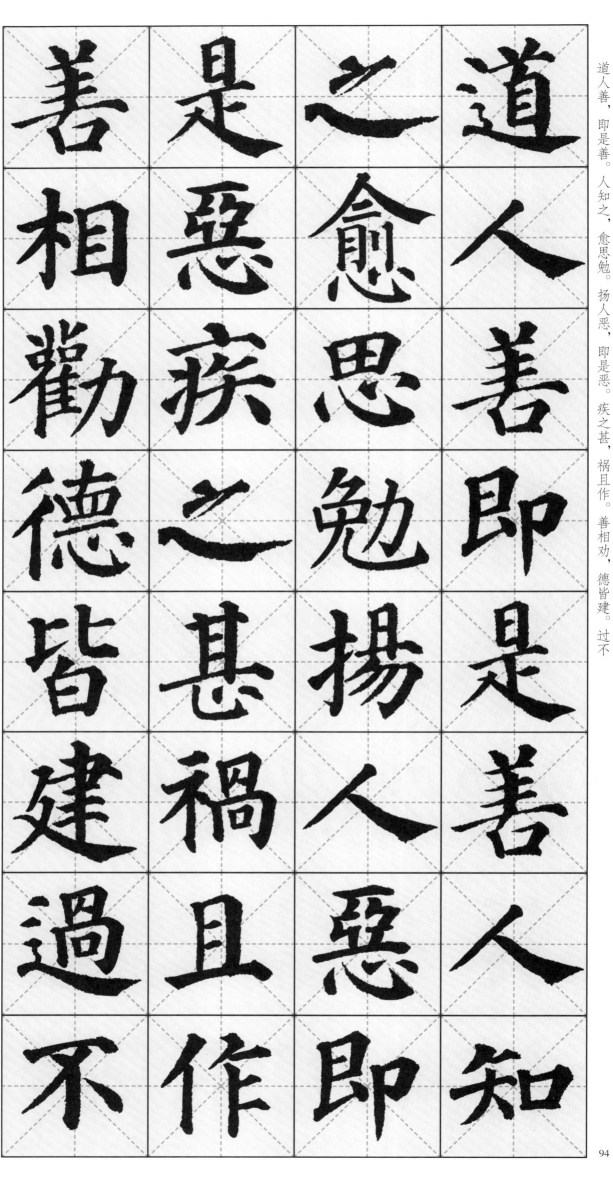

善相劝德皆建过不

是恶疾之甚祸且作

之愈思勉扬人恶即

道人善即是善人知

規道兩虧。凡取與，貴分曉。與宜多，取宜少。將加人，先問己。己不欲，即速已。恩欲報，怨

規道兩虧凡

分曉與宜多取

將加人先問己

欲即速已恩報怨

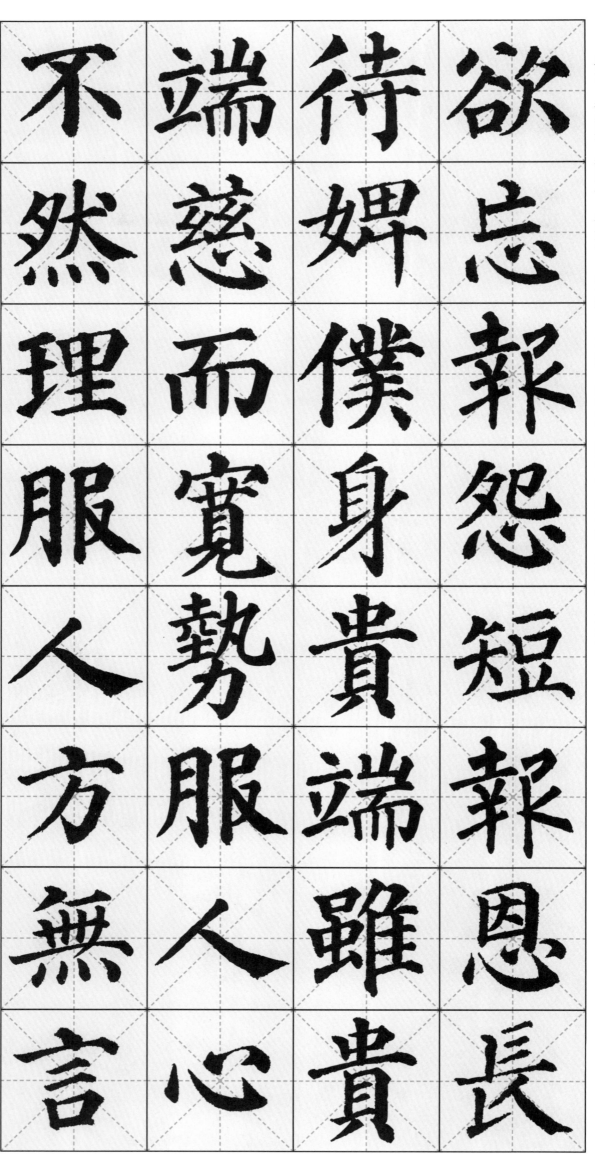

不然
理
服
人
方
無
言

端
慈
而
寬
勢
服
人
心

待
婢
僕
身
貴
端
雖
貴

欲
忘
報
怨
短
報
恩
長

同是人，类不齐。流俗众，仁者稀。果仁者，人多畏。言不讳，色不媚。能亲仁，无限好。德日

同　是　人　類　不　齊　流　俗

衆　仁　者　稀　果　仁　者　人

多　畏　言　不　諱　色　不　媚

能　親　仁　無　限　好　德　日

進過日少不親仁無

限害小人進百事壞

不力行但學文長浮

華成何人但力行不

进，过日少。不亲仁，无限害。小人进，百事坏。不力行，但学文。长浮华，成何人。但力行，不

98

學讀口慕

文書信彼

任法皆此

己有要未

見三方終

昧到讀彼

理心此勿

真眼勿起

房	札	到	寬
室	記	滯	爲
清	就	塞	限
墙	人	通	緊
壁	問	心	用
淨	求	有	功
几	確	疑	工
案	義	隨	夫

潔筆硯正墨磨偏心

不端字不敬心先病

列典籍有定處讀看

畢還原處雖有急卷

洁，笔砚正。墨磨偏，心不端。字不敬，心先病。列典籍，有定处。读看毕，还原处。虽有急，卷

束齊有缺壞就

補之非聖書屏

勿視蔽聰明壞

心志勿自暴勿

自棄聖與賢可

馴致

图书在版编目（CIP）数据

颜真卿楷书集字三字经千字文弟子规 / 李文采编著.
-- 杭州 ：浙江人民美术出版社，2022.11
（中国历代经典碑帖集字）
ISBN 978-7-5340-9754-6

Ⅰ. ①颜… Ⅱ. ①李… Ⅲ. ①楷书－碑帖－中国－唐
代 Ⅳ. ①J292.24

中国版本图书馆CIP数据核字（2022）第202361号

责任编辑　褚潮歌
责任校对　钱偎依
责任印制　陈柏荣

中国历代经典碑帖集字

颜真卿楷书集字三字经千字文弟子规

李文采 / 编著

出版发行：浙江人民美术出版社
地　　址：杭州市体育场路347号
电　　话：0571-85174821
经　　销：全国各地新华书店
制　　版：杭州真凯文化艺术有限公司
印　　刷：浙江兴发印务有限公司
开　　本：787mm×1092mm 1/12
印　　张：9
版　　次：2022年11月第1版
印　　次：2022年11月第1次印刷
书　　号：ISBN 978-7-5340-9754-6
定　　价：36.00元
如发现印装质量问题，影响阅读，请与出版社营销部联系调换。